ÉTIENNE MOREAU-NÉLATON

LES
LE MANNIER

Peintres officiels

de la Cour des Valois

au XVIᵉ siècle

PARIS
GAZETTE DES BEAUX-ARTS
8, Rue Favart, 8
1901

LES LE MANNIER

TIRAGE

A DEUX CENTS EXEMPLAIRES

N° 183

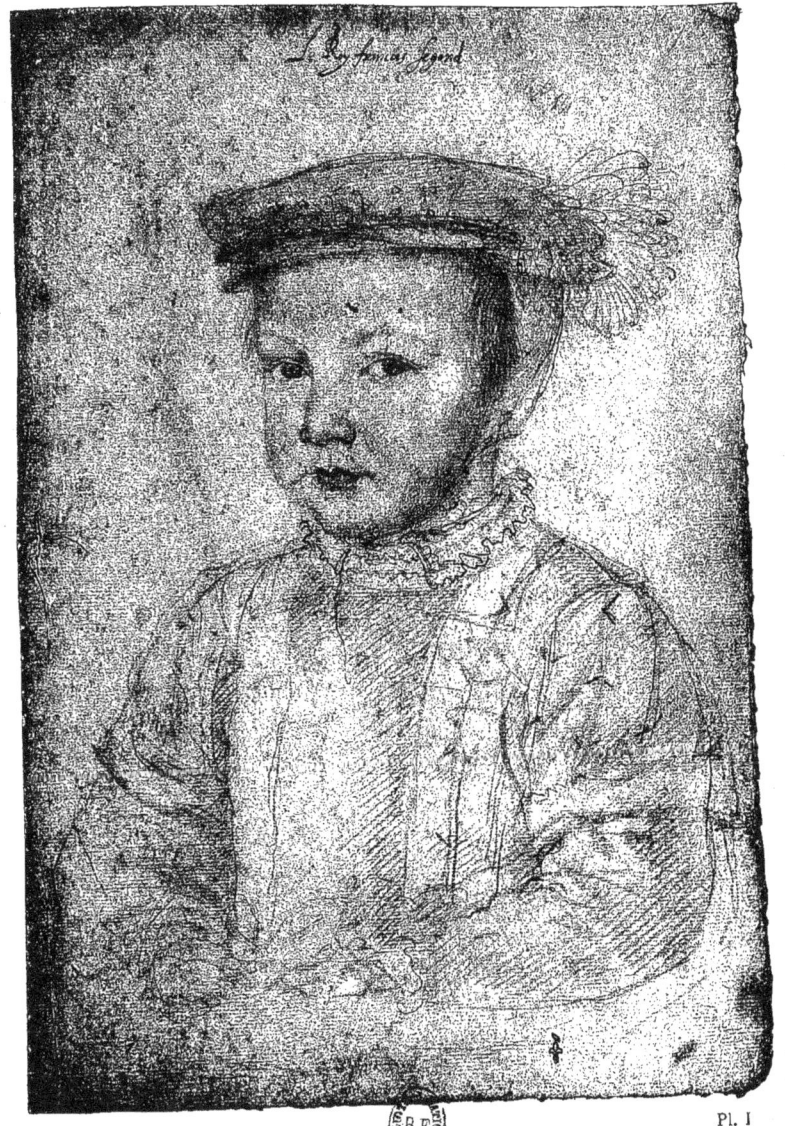

FRANÇOIS II vers 1547
Crayon par Germain Le Mannier

ÉTIENNE MOREAU-NÉLATON

LES
LE MANNIER

Peintres officiels

de la Cour des Valois

au XVI^e siècle

PARIS
GAZETTE DES BEAUX-ARTS
8, Rue Favart, 8
1901

A LA MÉMOIRE DE MON PÈRE

QUI AIMA PASSIONNÉMENT L'ART DU XVI^e SIÈCLE

I

L'art du portrait a atteint en France au xvie siècle une rare perfection. La physionomie de la cour des Valois vit encore aujourd'hui grâce au crayon de ses peintres. Héritiers des traditions des miniaturistes, leurs devanciers et disciples indirects de la grande école flamande, ceux-ci sont en général de fins observateurs, de fidèles interprètes de la nature, qu'ils copient avec une naïveté ingénue. François Ier et ses successeurs n'ont pas de plus scrupuleux historiographes que ces panneaux, ces feuilles de papier jaunies qu'illumine le regard vivant d'une âme depuis longtemps endormie. Par contre, ces précieux documents, qui nous ouvrent tant de clartés sur les choses du passé, désespèrent notre curiosité en conservant presque toujours un mutisme énigmatique sur le nom de leurs auteurs.

Pendant longtemps, on ne s'est guère préoccupé de déchiffrer ce mystère. Aujourd'hui, nous nous accommodons mal de l'impersonnalité d'une œuvre d'art. On ne se contente pas d'admirer ou d'aimer, on veut savoir qui l'on admire et qui l'on aime. Les érudits se sont attelés à la besogne. Ils ont fait justice de l'habitude aveugle qui donnait une paternité commune et fabuleuse à tout cet œuvre iconographique depuis François Ier jusqu'à Henri IV et mettait le nom de Clouet sous tous les portraits français du xvie siècle, comme s'il eût existé alors une sorte d'Homère de la peinture, doué d'une telle longévité qu'il eût pu faire poser dans le même atelier les combattants de Pavie et les héros de la Ligue. Sans compter qu'avec le don de longue vie on prêtait inconsciemment aussi à ce portraitiste légendaire le privilège de l'ubiquité et qu'on le faisait peindre dans tous les coins de la France à la fois. Le premier, M. le Comte Léon de Laborde (1) a jeté un peu de lumière dans ces ténèbres. Il a fouillé les archives et, grâce à ce qu'il en a extrait, les figures d'antan ont reparu, recouvrant peu à peu leur réalité oblitérée. Clouet a cessé d'être un vocable générique et vague pour devenir le nom d'une famille

(1) *La Renaissance des arts à la cour de France. Études sur le* xvie *siècle.* Tome I. Peinture. Paris, 1850.

dont la peinture fut le métier commun, selon la mode du temps qui voulait que, chez tout artisan, la tradition des mêmes ouvrages se perpétuât de père en fils.

Dans cette famille, chaque membre a désormais sa personnalité distincte; et l'on suit la filiation de trois générations. Les comptes royaux ont révélé les relations officielles avec le souverain de Jean Clouet, peintre en titre d'office et valet de chambre de François Ier, puis de François Clouet, son fils, pourvu après lui des mêmes fonctions auprès de ce roi et de ses successeurs. Ces mêmes comptes ont fait connaître des détails intéressants sur la nature et la diversité des travaux que comportait alors la profession du peintre considéré, quel que fût son talent, comme un *homme de métier*, dont c'est aussi bien l'affaire de décorer une voiture ou une bannière que de *pourtraire au vif* son seigneur.

En même temps que des Clouet, M. de Laborde s'est occupé de leurs rivaux plus obscurs. Il a publié une nomenclature des *peintres en titre d'office* à la cour et des *peintres hors d'office* employés accidentellement par les rois : dossier plein de promesses pour l'avenir, abécédaire des curieux qui s'avisent de dégager de fuyantes inconnues dans cette région encore si mal explorée. Mais, où les efforts du savant ont à peu près

échoué, c'est quand, une fois cette pléiade artistique ressuscitée, il s'est agi d'identifier avec une certitude rigoureuse quelques-uns de ses ouvrages. On n'a guère été plus heureux depuis. La plupart des chercheurs ont été réduits à se contenter d'hypothèses fondées, il est vrai, le plus souvent sur d'excellentes présomptions. Mais enfin, nous sommes loin de l'*Adsum qui feci* que souhaite notre curiosité.

Ce qui complique singulièrement cette étude, c'est la difficulté de discerner les originaux des copies et, dans l'œuvre d'un même artiste, l'improvisation devant la nature de la transcription postérieure au contact du modèle. Il paraît démontré que c'était l'habitude de ne pas abuser de la patience des gens en exigeant d'eux les longues séances nécessitées par la technique de la peinture à l'huile, que l'on se bornait à leur demander la pose pendant l'exécution d'une étude minutieuse au crayon, complétée au besoin de notes marginales (2); et ce dessin servait pour avancer le tableau, à supposer que celui-ci ne fût pas achevé entièrement d'après le croquis. Incontestablement, c'est dans cette première impression seulement que la personnalité du peintre se montre

(1) Voir par exemple, les crayons de Chantilly portant les numéros 372, 253, 341, 260, 71.

tout entière. En se recopiant, l'homme le mieux doué court le risque d'atténuer l'acuité de sa vision. Puis, à l'exemple de ce qui se passe aujourd'hui encore trop couramment, les caprices du client ont dû se refléter sur plus d'un de ces petits panneaux à mesure qu'ils se poursuivaient et, à défaut de celle d'un apprenti, nous avons à redouter dans l'œuvre achevée la collaboration encore plus dangereuse du monsieur, de la dame, ou de quelque connaisseur de leurs amis. Rien de pareil à craindre en présence de ces crayons où le *pourtraictureur* fouillait sans contrainte la physionomie du patient et disséquait son âme avec sa figure. Je sais bien cependant qu'ici encore nous heurtons un écueil. Il ne manqua pas de gens de goût dès le XVI^e siècle pour apprécier toute la saveur de ces impressions spontanées écrites par la main d'un praticien habile. La mode s'en mêla. L'on arracha du portefeuille de l'artiste les pages où le regard, le port, la vie d'un parent ou d'un ami étaient fixés par de délicats petits traits rouges et noirs. Vingt amateurs se disputèrent le même dessin. Comment les satisfaire autrement qu'en se recopiant soi-même ou en livrant l'original à un élève qui l'interprétait d'une façon plus ou moins gauche ? Parmi les *crayons* qui sont parvenus jusqu'à nous et que l'on peut étudier par exemple à

la Bibliothèque Nationale, au Louvre ou à Chantilly, on rencontre des spécimens de tous genres, depuis le croquis enlevé de verve, découvrant les hésitations et les repentirs, jusqu'à la plate et menteuse réplique, devancière piteuse de la photographie, épreuve décevante d'un cliché infidèle.

Dans cette forêt touffue de richesses, que de découvertes à faire. Déjà des sentiers sont tracés. Par son catalogue des portraits de la Bibliothèque nationale (1), par celui qu'il a préparé des cartons de Chantilly (2) et dont la publication s'impose, M. H. Bouchot guide les premiers pas de ceux qui s'y aventurent. Avec lui on peut déjà se faire une idée des caractères du talent respectif de Jean et de François Clouet, et aussi du style particulier de ce provincial longtemps méconnu qui s'appelle Corneille de Lyon (3). Mais, que de noms demeurent encore sans signification pour nous. Il est très supposable que tous les peintres en titre d'office à la cour étaient, pour le moins, d'habiles *gens de métier*. Nous ne savons rien cependant, ou presque

(1) Les *Portraits aux crayons des* XVI° *et* XVII° *siècles*. Paris, Oudin, 1884.

(2) Ce catalogue, encore manuscrit, est conservé au musée Condé avec les dessins qu'il décrit. J'en dois la communication à la parfaite obligeance de M. Macon, qui n'a pas été moins empressé que M. Gruyer à me faciliter les recherches dans les trésors confiés à leurs soins.

(3) *Les Clouet et Corneille de Lyon*. Paris, Librairie de l'Art, 1892.

rien de Guillaume Boutelou, peintre du roi en même temps que François Clouet, moins encore de Jean de Court et de Jacques Patin, qui remplacèrent les précédents.

Le hasard m'a conduit à faire la connaissance de deux autres peintres de la Cour, du nom de Le Mannier, deux frères, je crois, sur lesquels j'ai réussi à recueillir quelques renseignements et à qui ces renseignements permettent d'attribuer avec quelque fondement plusieurs des délicates *pourtraictures* que le temps nous a conservées.

II

Le premier de ces personnages s'appelle Germain Le Mannier. Ce nom s'orthographie de manières différentes suivant les pièces où on le rencontre ; ces caprices de l'orthographe sont courants à cette époque. Tantôt on lit Le Mannier, tantôt Le Maunier, tantôt Le Maynier (1), selon la façon dont les scribes prononçaient ; car ils écrivaient comme ils prononçaient. Une fois même, un copiste nous a livré le nom tout-à-fait estropié et de Germain Le Mannier a fait

(1) Celui qui écrit Le Maynier s'est repris, ayant d'abord écrit Le Mesnier, qu'il a raturé.

Germain Musnier. C'est sous ce vocable erroné que M. de Laborde le désigne dans sa liste des peintres pourvus d'offices à la Cour. (1).

La première fois que nous lisions son nom, c'est dans les *Comptes des Bâtiments du Roy* des années 1537 à 1540. Il figure dans l'énumération des peintres occupés aux « *ouvrages de peinture et stucq à Fontainebleau* » (2), et il est payé à raison de 13 livres par mois. Quel âge avait-il alors et qu'avait-il fait jusque-là? Nous ne saurions le dire. Il réapparaît dans le compte suivant (1540 à 1550) (3), occupé aux mêmes peintures et, cette fois, à 15 livres par mois. Le comptable nous le montre même vaquant à une besogne spéciale qui n'est pas celle du premier venu. Il s'agit de « *quatre tableaux* » que, de concert avec un nommé Berthélémy Dyminiato, il a dû « *faire sur les ouvrages de menuiserie des fermetures des aulmoires du cabinet du Roy; en chacun desquels quatre tableaux ils ont fait une grande figure et par bas une petite histoire de blanc et noir et autres enrichissements* » (4). Puis, c'est la « *painture de deux huissets de menuiserie pour le cabinet du*

(1) *La Renaissance des arts*, p. 206.
(2) *Les comptes des Bâtiments du Roi (1528-1571)* recueillis et mis en ordre par L. de Laborde. Paris, J. Baur, 1877. Tome I, p. 136.
(3) *Les comptes des Bâtiments*, Tome I, p. 196.
(4) *Les comptes des Bâtiments*, Tome I, p. 202.

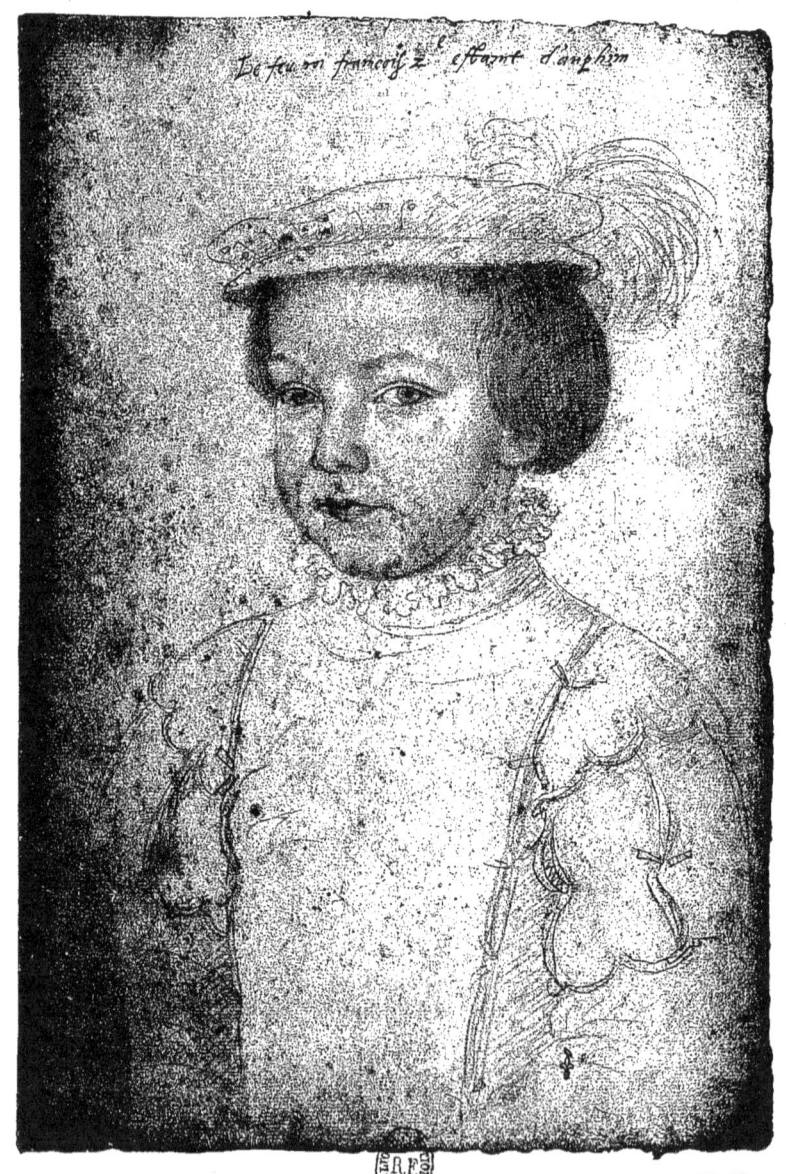

FRANÇOIS II vers 1549
Copie présumée d'un crayon de Germain Le Mannier

Pl. II.

Roy, à l'un desquels il y a une figure de Tanpérance et à l'autre une figure de Tanpérance et autres enrichissemens de blanc et noir » (1). Dans le même compte de 1540 à 1550 se rencontre la mention d'Eloy Le Mannier, que je considère, jusqu'à plus ample information, comme le frère de Germain. En effet, pour qu'il fût son fils, Germain se mariant en 1551, il faudrait supposer que ce dernier s'est marié deux fois. Ils pourraient être cousins : mais pourquoi aller chercher une parenté lointaine quand nous voyons en général les peintres, comme les autres artisans, embrasser au même foyer le même métier. Eloy semble avoir toujours été le sous-ordre de Germain. Ici déjà, il touche 12 livres par mois alors que Germain en reçoit 15; et il n'est pas question pour lui de travail à part dénotant une compétence supérieure.

C'est probablement à Fontainebleau qu'Henri II, étant encore Dauphin, est venu prendre Germain Le Mannier pour l'attacher à sa personne et à celle des siens. Une lettre inédite du prince datée du 10 janvier 1546 (1547) (2) contient une phrase très-suggestive. Il y est question des services que le peintre lui « *a faicts*

(1) *Les comptes des Bâtiments*, Tome I, p. 203.
(2) A cette époque, l'année commençait encore à Pâques. Du 1ᵉʳ janvier jusqu'à Pâques, l'année conserve le quantième de la précédente. C'est ce qu'on appelle l'*ancien style*.

ou faict de son métier. » Voici d'ailleurs cette lettre :
« *Mons. de Humyères, voullant recognoistre envers le présent porteur nommé Germain Le Mannier, painctre, les services qu'il m'a faicts ou faict de son mestier, je luy ay accordé le pouvoir en la maison de mes enffans. Au moyen de quoy, lorsqu'il vacquera ung estat d'huissier de chambre ou quelque autre, quel qu'il soit, en la maison de mesdicts enffans, vous m'en advertirez, affin que je l'en pourveoye; et en ce faisant ferez chose que j'auray très agréable. Vous disant adieu, Mons. de Humyères, qui vous aict en sa saincte garde. De Villiers-Cousteraiz, le Xe jour de janvier 1546. Le bien vôtre. Henry.* » (1)

Le destinataire de cette lettre est Jean de Humières, à qui Henri dauphin a confié la garde et l'éducation de ses enfants, fruits inespérés et d'autant plus précieux d'une union dix ans stérile. L'existence vagabonde et affairée de la cour des Valois convenait mal à ces rejetons d'un sang appauvri. Henri, dont la tendresse vigilante rivalise avec celle de sa femme, ainsi que leur correspondance en témoigne, ne s'y est pas trompé. Ils ont sacrifié d'un commun accord à la santé de leurs petits la joie de recueillir journellement leurs sourires. L'important, c'est que ces tempéraments

(1) Bibl. Nat. Ms. fr. 3008 fol. 187.

fragiles échappent au vent délétère qui fane les jeunes fleurs. Les enfants auront leur *maison* constituée de façon qu'elle puisse se transporter et se suffire à elle-même dans un lieu ou dans un autre, au gré des pestilences qui guettent toujours à la porte de ce camp infantile. Les lettres royales marquent les étapes de la précaire *nursery*. Dans la même année, nous la suivons de Romorantin à Saint-Germain, puis à Carrières-Saint-Denis et à l'Ile-Adam chez le connétable, à Monchy dans la demeure de leur gouverneur, qui « *ne doit pas estre marry d'avoir de tels hostes* », à Ecouen, à Villers-le-Bel, et enfin, de nouveau, à Saint-Germain (1). Et toujours la maladie les harcèle. François, à peine âgé de quatre ans (2), est atteint de la petite vérole et traîne plusieurs mois avant de s'en remettre. Sa sœur Elisabeth (3), n'est guère plus résistante : prise de la rougeole à l'âge de la dentition, c'est une fillette « *entoussée* » et malingre. M. de Humières et sa femme, qui partage sa mission de confiance, ont une rude tâche. Pendant six ans, de 1546 à 1552, nous voyons les courriers d'Henri et de Catherine, devenus bientôt le

(1) Voir sur ces différents déplacements la correspondance royale. Bibl. Nat. Ms. fr. 3008 fol. 191 *bis*, 3120 fol. 32, 3120 fol. 34, 3116 fol. 1, 3120 fol. 36, 3120 fol. 45, 3120 fol. 12, 3120 fol. 13.

(2) Il est né le 19 janvier 1543 (1544).

(3) Elle est née le 2 avril 1545.

roi et la reine, parcourir les chemins, porter en toute hâte des instructions et rapporter des nouvelles; puis ce sont aussi des émissaires de la grande Diane, qui s'occupe, elle aussi, avec une sollicitude inquiète, des enfants de son royal ami. Tous les deux ans, presque régulièrement, la famille s'accroît, et les soucis se multiplient avec les naissances. François est de plus en plus débile. Les médecins se perdent en conjectures sur le mal dont il souffre. Fernel et Aquaquia, deux célébrités du moment, déclarent qu'il se trouve mal « *d'un flux de ventre procédé de humeurs cuittes et accumulées dedans son corps pour ne se moucher point* » (1). Mais ils ne trouvent pas de médication ni de traitement efficace, et le pauvret va s'étiolant. Sa mine falote contraste douloureusement avec la grâce et la santé de la délicate princesse arrivée d'Écosse dans l'été de 1548, et qu'on élève à ses côtés pour en faire bientôt sa femme. Son premier frère, Louis (2), meurt avant deux ans d'une maladie éruptive. Claude, la seconde fille (3), est bien fragile aussi. Les médecins sont toujours autour d'elle (4). Son épine dorsale se dévie et

(1) Bibl. Nat. Ms. fr. 3120, fol. 76.
(2) Né le 3 février 1548 (1549), il meurt le 2 octobre 1550.
(3) Elle est née le 12 novembre 1547.
(4) *Lettres de Catherine de Médicis*, publiées par M. le comte H. de la Ferrière. Paris 1880. Tome I, p. 31.

l'on est obligé de lui faire des corsets pour maintenir son buste chancelant (1). A peine né, Charles-Maximilien (2), le futur Charles IX, donne les plus grandes inquiétudes. Il est couvert de dartres. On pense le perdre, et Catherine, qui est au loin, aveugle sur la fatalité dont sa race est accablée, s'en prend à la nourrice, exige qu'on la change tout de suite, et, comme on semble avoir tardé à lui obéir, se fâche et gourmande (3).

Le rôle du peintre attaché à cette pitoyable enfance emprunte un caractère particulier à cette atmosphère morbide. Ce qu'on lui demande avant tout, c'est moins une œuvre plaisante qu'un procès-verbal fidèle de ces santés débiles. On veut qu'il soit le *reporter* consciencieux au récit duquel on peut se fier sans arrière-pensée, le photographe sûr dont les instantanés sont des documents de tout repos. Devoir épineux s'il en fut et qui ne pouvait convenir à un artiste banal. François Clouet, l'homme à la mode, est retenu à la cour. Valet de chambre du roi, il est et demeure son peintre officiel. On sait que ce n'est pas une sinécure et combien sont multiples les attributions de ce protée, sorte de factotum

(1) Bibl. Nat. Ms. fr. 3116, fol. 81.
(2) Il est né le 27 juin 1550.
(3) *Lettres de Catherine de Médicis.* Tome I, p. 40 et 41.

en peinture dont l'universalité déroute nos conceptions modernes. D'ailleurs, la lettre de Henri dauphin que j'ai précédemment citée, nous montre qu'il avait son peintre à lui et que ce peintre était Germain Le Mannier. L'attacher à la maison de ses enfants, c'est de la part du prince, une marque de haute estime. C'est la preuve qu'il avait confiance en son talent, déjà éprouvé, pour traduire la physionomie de ses chers absents et surprendre les nuances révélatrices de la santé ou de la maladie. Aussi bien Catherine témoigne à son tour de la même prévenance que son mari pour ce serviteur d'élite, car elle ajoute son mot au billet du roi pour le gouverneur de son fils. « *Monsieur de Humyères,* » dit-elle, « *Monsieur vous escript en faveur du paintre, présent porteur ; je vous prie que, suivant sa volunté, vous l'ayez pour recommandé...* » (1)

Il est probable que l'artiste ne tarda pas à se mettre à la besogne, et, dans le cours de l'année 1547, fit un premier portrait des enfants. Cela paraît ressortir d'un passage que voici d'une lettre de Catherine, datée du 4 mai suivant (1548) : « *Je vous prye, Monsieur d'Humyères, de me faire paindre tous mes enffans ; mais que*

(1) *Lettres de Catherine de Médicis.* Tome I, p. 18.

ce soit d'un autre cousté que le painctre n'a accoustumé de les paindre et portraire; et m'envoyez les painctures incontinent qu'elles seront faictes (1). » Évidemment, cette recommandation fait allusion à un premier travail du peintre. Le Mannier avait dû surprendre le pauvre petit François dès son arrivée à Romorantin, avant que la fièvre l'alitât, à la fin du printemps de 1547; et il s'agit, le malade guéri, de fournir une image qui renseigne la tendresse anxieuse des parents sur la mine de l'enfant rétabli. Le but fut assurément atteint. « *A ce que j'ai veu par leurs pourtraictures* », écrit Henri II le 25 octobre 1548, « *mes enfans sont en très-bon estat, dieu mercy* (2) ». Catherine, la reine à présent, manifeste de même son contentement. La date de sa lettre atteste que l'artiste n'avait pas fait traîner son ouvrage. Elle écrit, le 17 juin 1548, à M. de Humières : « *J'ai receu les painctures de mes enffans que vous m'avez faict faire, lesquelles j'ay trouvées fort belles et fort bien faictes; et me semble advis par là que mesdicts enffans sont bien amendez depuis que ne les ay veuz.* » Elle ajoute : « *Le Roy a donné à ce*

(1) *Lettres de Catherine de Médicis*. Tome I, p. 23. Il faut remarquer que le mot *peinture* est employé indistinctement à cette époque pour désigner ce que nous appelons aujourd'hui de ce nom ou bien de simples dessins, rehaussés ou non de colorations.

(2) Bibl. Nat. Ms. fr. 3120, fol. 72.

porteur, maistre Germain, ung estat de vallet de chambre de mon filz; je vous prie l'avoir pour recommandé en cela et faire pour luy tout ce que pourrez ; car je voy qu'il mect bonne paine à nous contenter, le Roy et moy (1)». Ces dernières phrases doivent être remarquées. L'appellation à la fois familière et honorifique de *maistre Germain* révèle l'évidente notoriété du personnage, professionnel de marque sans nul doute, et fait penser au sobriquet classique de Janet, privilège de la maîtrise et du génie. (2) Le Mannier, on le voit, avait porté son œuvre lui-même à la cour. Nous lisons entre les lignes la réception enthousiaste qui lui a été faite par les souverains ravis. Le voilà pourvu d'un état de valet de chambre du dauphin; à moins de détrôner le grand Clouet, qui occupe le même office auprès du roi, il ne peut prétendre plus haut.

J'ai vainement cherché dans les comptes royaux la trace de cette investiture. J'ai consulté *l'état des officiers ordonnés pour le service de messeigneurs les dauphin de Viennois, ducs d'Orléans, d'Engoulesme et d'Anjou, enfans du roy Henry II, depuis le 18 avril 1547 après*

(1) *Lettres de Catherine de Médicis.* Tome I, p. 25.
(2) Ce sobriquet de Janet, que François Clouet paraît avoir hérité de son père Jean Clouet, a été, je crois, une des principales causes de la confusion que l'on a faite de leurs ouvrages.

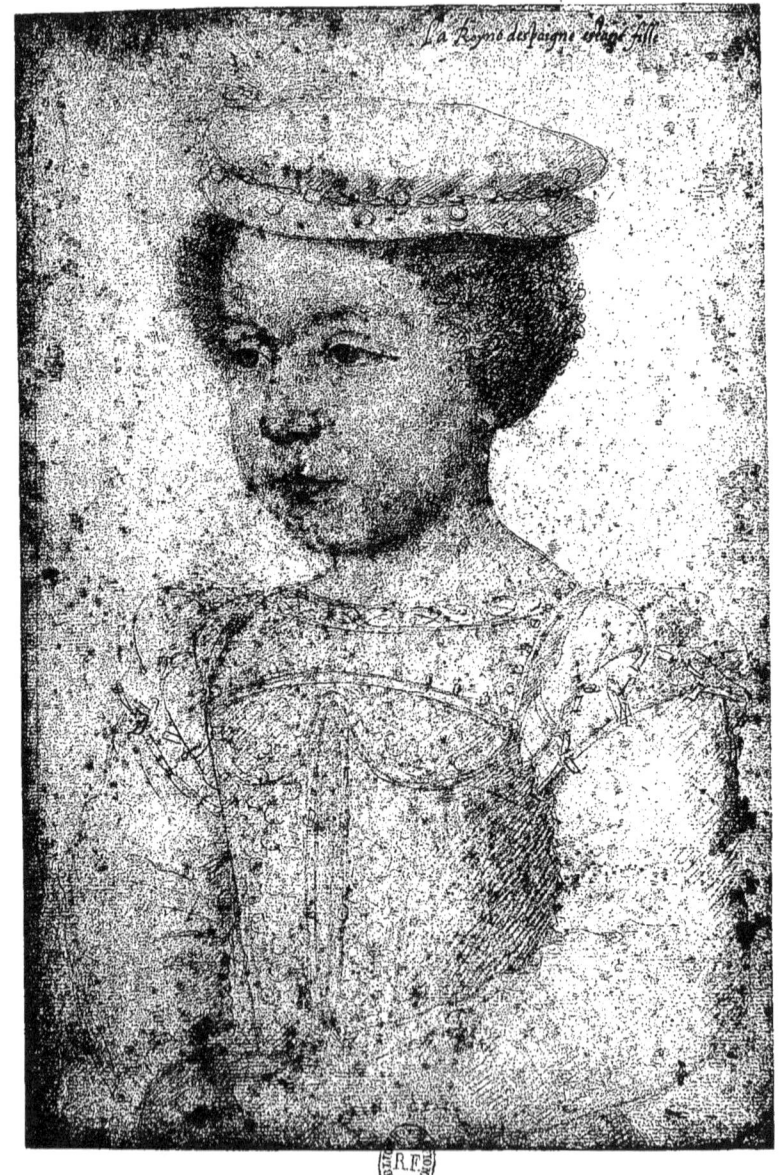

ÉLISABETH DE FRANCE, fille de Henri II
vers 1549
Crayon par Germain Le Mannier

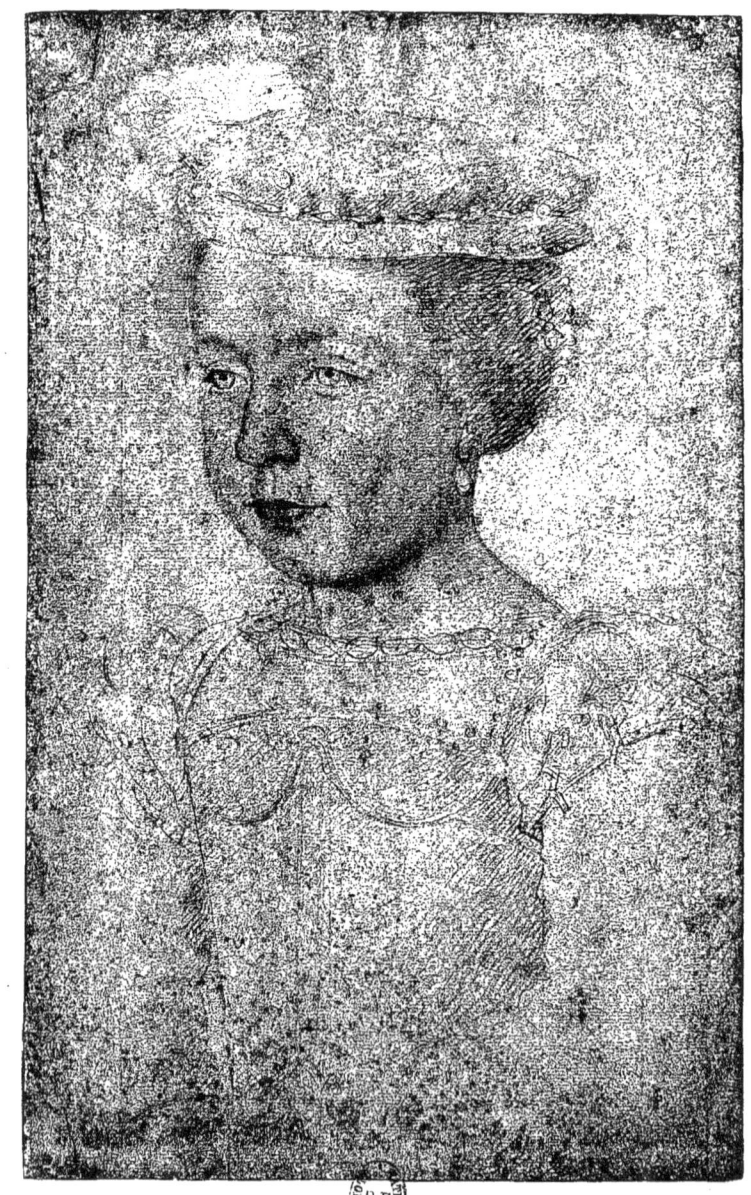

Pl. IV

ÉLISABETH DE FRANCE
Copie du crayon de Germain Le Mannier

Pasques jusqu'en décembre 1559. Je n'y ai relevé que la mention suivante : « *Germain Le Mannier, valet de chambre, au lieu de Rostaing, en 1558; hors en 1559* (1) ». Faut-il en induire que le gouverneur des enfants royaux ne s'est pas empressé d'exécuter les ordres de la reine? On serait tenté de le croire d'après un autre document très-fertile en détails sur la question qui nous intéresse. Ce document est l' « *état des gentilshommes, dames, damoyselles et aultres officiers domestiques de messeigneurs les dauphin et duc d'Orléans, mesdames Elizabel et Claude leurs sœurs, pour une année entière du 1ᵉʳ janvier 1550 (1551) au 31 décembre 1551.* » On y trouve Germain Le Mannier en tête de la liste des *gens de mestier;* mais il n'y est pas indiqué comme valet de chambre. La mention est exactement celle-ci : « *Mᵉ Germain Le Mannier, painctre, qui servira d'huissier de salle* (2). » A-t-il donc fallu dix ans pour que le désir de la reine se réalisât? Toujours est-il que, quel que soit le titre de son office, maître Germain demeure le peintre officiel de cette petite cour. Le même état nous montre, besognant à côté de lui, cet Eloy Le Mannier que je crois son frère, et qui apparemment n'est encore

(1) Bibl. Nat. Ms. fr. 7.854, fol. 49.
(2) Bibl. Nat. Ms. fr. 11.207, fol. 10.

que son très-humble émule. Nous ne le voyons pas encore attaché régulièrement à la maison des jeunes princes. Ce n'est que l'année de la mort de Henri II qu'il figure comme *huissier de salle et peintre ordinaire* dans l'état des officiers de ses enfants. Il paraît avoir pris alors la place de Germain et hérité de ses gages (100 livres). Celui-ci est à la retraite et passe dans la rubrique des *pensionnaires,* avec 120 livres d'appointements (1). Cette dernière observation porte à croire que maître Germain touchait déjà à la fin de sa carrière en 1559, contrairement à ce qu'on est tenté de supposer en le voyant se marier au printemps de 1551 (2). En tout cas, après cette date de 1559, son nom disparaît des comptes royaux. J'hésite à le reconnaître dans un Charles Le Mannier inscrit, avec la pension de 50 livres, au nombre des *pensionnaires, tant anciens que nouveaux,* à côté des « *enfans de Claude Gobelin, norrice du feu roy François* », dans *l'estat du paiement des officiers du Roy, pour l'année commencée le 1ᵉʳ janvier 1572, et à continuer jusques à ce que ledict sʳ aict faict aultre*

(1) *Estat des gaiges des gentilshommes et officiers domestiques du Roy dauphin et de messeigneurs les ducs d'Angoulesme et d'Anjou ses frères, faict pour un an du 1ᵉʳ janvier 1558 (1559) au 31 décembre 1559* (Bibl. Nat. Ms. fr. 3134, fol. 126 et suiv.) C. f. *Trésorerie des officiers domestiques du Roy pour demie année finie le 31 décembre 1559* (Arch. Nat. KK. 129).

(2) Bibl. Nat. Ms. 11.207, fol. 122 et 123.

nouvel estat (1). Je sais bien que cet état est une transcription, et que les copistes sont coutumiers de ces méprises. On pourrait à la rigueur accepter ce personnage pour le vétéran dont les bons offices ne sont pas oubliés. Ce serait la dernière étape d'un *cursus honorum* que nous avons, en somme, suivi pas à pas avec assez de bonheur. Ce même état des années 1572 et suivantes sonne la retraite simultanée de tous les peintres de cette génération. François Clouet est remplacé en 1574 par Jean de Court; Guillaume Boutelou, peintre du roi depuis 1548, l'est en même temps par Jacques Patin (2). Eloy Le Mannier est porté parmi les *valets de chambre à réduire*, ce qui indique à la fois qu'il l'a été et qu'il ne l'est plus (3). Il est encore vivant dix ans plus tard; mais il a fini son temps, ce n'est pas douteux; car il est relégué, dans l'état de 1584, parmi *les officiers que le Roy a voullu estre employés en un estat à part et séparé, pour jouyr seulement des privilèges et sans gaiges* (4).

Tel est le résumé de la carrière parallèle des deux Le Mannier. Rien ne nous permet de préciser l'époque

(1) Arch. Nat. KK. 134, fol. 54 verso.
(2) Arch. Nat. KK. 134, fol. 66 verso.
(3) Arch. Nat. KK. 134, fol. 31 verso.
(4) Arch. Nat KK. 139, fol. 41.

de l'arrivée d'Eloy à la petite cour de *messeigneurs*. Toutefois nous savons qu'il y était occupé en 1551. Germain, de son côté, a pu s'en écarter momentanément après son mariage. Il est à remarquer que le rôle de ses appointements pour l'année 1551 n'est émargé par lui qu'en janvier 1553 (1554) (1). D'où une hésitation à savoir duquel des deux Le Mannier il s'agit dans les lettres que Catherine écrit vers cette époque à Mr ou à Mme de Humières et où elle leur parle du peintre « *qu'ils ont par delà* ». Ne serait-il pas question, dans le billet suivant, bien qu'il remonte à 1549, de quelque malheureux essai de cet auxiliaire ? « *Monsieur d'Humyères*, écrit la reine, *j'ai receu la paineture de mon filz, que vous m'avez envoyée, que je treuve bien, au reste qu'il me semble que le visaige ne luy repporte pas du tout, ne pareillement de la painture que vous m'avez envoyée de mon filz d'Orléans; et pour ce je vous prye me mander s'ils sont bien faicts et si leur ressemblent, et à toutes adventures me faire encore faire deux visaiges de mes ditz deux filz, que vous m'envoirez pour les représenter l'un devant l'autre, affin d'oster l'oppinion que j'en ay. Aussi vous prye de m'envoyer les painctures de mes autres enffans,*

(1) Bibl. Nat. Ms. fr. 11.207, fol. 65.

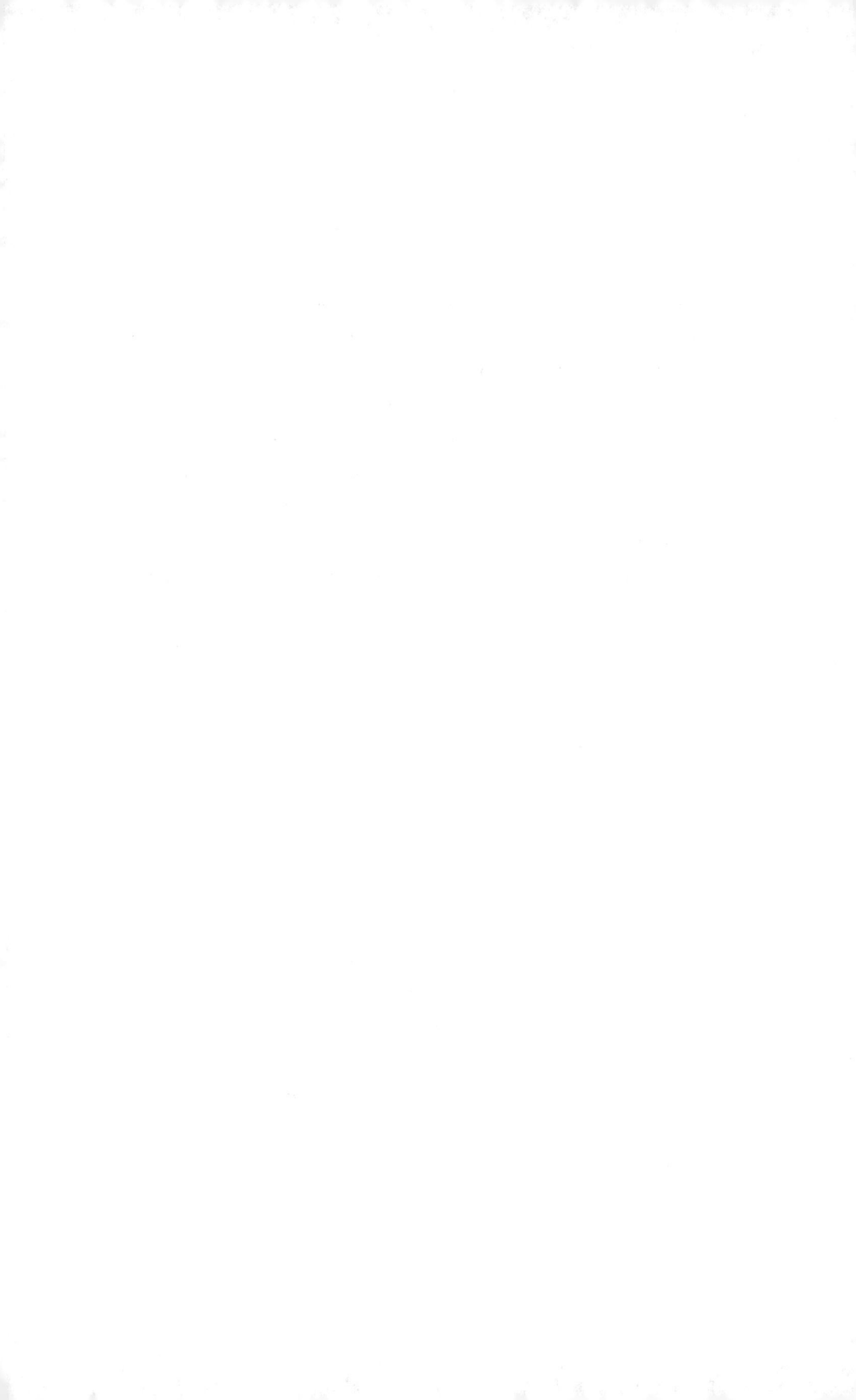

Pl. V

FRANÇOIS II en 1552

Crayon par un des Le Mannier

ainsi que le painctre les dépeschera... » (1). J'imagine que ces peintures manquées étaient, comme il arrive trop souvent, de plates interprétations d'un original affadi. Piteux langage pour le cœur d'une mère qu'un malheureux travail d'atelier dépourvu de l'inspiration vivante de la nature! Un croquis pris sur le vif, fût-ce par une main malhabile, est incomparablement plus éloquent. Aussi Catherine est-elle bien avisée par son impatience maternelle quand elle écrit à M^me de Humières, le 1^er juin 1552 : « *Ne fauldrez de faire paindre au vif par le painctre que vous avez par delà tous mes dicts enfans, tant fils que filles, avec la roine d'Escosse, ainsi qu'ils sont, sans rien oblier de leur visaiges; mais il suffist que ce soit au créon pour avoir plus tost faict, et me les envoiez le plus tost que vous pourrez; en quoy faisant vous me ferez bien grand plaisir.* » (2) La hâte qu'a cette maman de tenir entre ses mains une image vraie de ses petits se répète à quinze jours de distance. « *M^me de Humières*, dit-elle, *par votre lettre du 13^e de ce moys, j'ay veu la dilligence que faict le painctre de paindre ma fille la royne d'Escosse et mes filz et filles; sitost qu'ils seront painctz, je vous prie ne faillir de m'en envoyer les*

(1) Lettres de Catherine de Médicis. Tome I, p. 31.
(2) Lettres de Catherine de Médicis. Tome I, p. 62.

portraicts.... Il ne sera besoing de m'envoyer le painctre : mais je vous prie de m'envoyer lesditz portraicts par la poste (1). » Ces dessins, chose rare, nous feront connaître eux-mêmes la main de leur auteur; car, nous le verrons tout à l'heure, trois d'entre eux au moins sont parvenus jusqu'à nous. Ils nous aideront en même temps à identifier leurs voisins et à émettre de très sérieuses hypothèses sur l'ensemble de l'œuvre des artistes qui nous occupent.

III

On a coutume de limiter cet œuvre au travail iconographique auquel nous nous intéressons ici. Mais ce n'était qu'une faible partie, sinon la moins importante, des attributions d'un peintre officiel à la cour des Valois. Je l'ai dit, la multiplicité et la diversité de celles-ci confondent nos habitudes. Leur étendue est la même dans la maison des princes que dans celle du roi. Tel le rôle d'un Clouet ou d'un Boutelou auprès de Henri II; tel celui des Le Mannier auprès de ses enfants. Il faut lire d'un bout à l'autre le compte de la dépense de messeigneurs et de leurs sœurs « *pour le fait de leur argenterie, escuyrie, aulmosnes, dons,*

(1) Lettres de Catherine de Médicis. Tome I, p. 66.

voyages, récompenses, menus plaisirs et affaires de chambre » pour l'année 1551, le seul de cette sorte, malheureusement, qui soit parvenu jusqu'à nous. La vie d'antan y ressuscite dans ses moindres détails. C'est un tableau parlant de la grande et étrange famille qu'était cette petite cour, où la bonhomie des temps primitifs s'allie bizarrement à un luxe et à un raffinement de décadence. Dans cette armée de gentilshommes et d'officiers de tout rang, l'artiste tient une place à part : c'est la cheville-ouvrière de cette maison roulante. Aussi a-t-on pour lui une sollicitude marquée. Les égards de messeigneurs et de mesdames pour leur peintre sont les mêmes qu'ils témoignent ou qu'on témoigne pour eux à leurs nourrices ; il est sans cesse l'objet d'amicales prévenances. La chose est sensible par exemple à l'occasion du mariage de maître Germain. Le dauphin lui donne d'abord un habit de gala ; puis, attention plus délicate, il fait venir des musiciens pour jouer à la noce. Voici les termes mêmes du compte : « *A M⁰ Germain Le Manyer, painctre de mondict s', la somme de 36 livres 16 sols tournois, à luy donnée en don par mondict s', pour avoir ung habillement; cy une cappe, saye et chausses pour luy servir à ses espousailles...; à plusieurs joueurs d'instrumens qui ont joué aux espousailles de M⁰ Ger-*

main Le *Mannyer, painctre, la somme de 18 livres 8 sols.* » (1). Peu de temps après, le jeune seigneur offre à son serviteur un cheval de son écurie : « *un courtault nommé Le haire* » (2). Pareil cadeau était fait, d'ailleurs, au secrétaire du prince, Longchamp, pourvu, lui, d'une hacquenée; et, pour ne pas rester en retard de générosité, *Madame* en donnait une à Madame du Perron, sa gouvernante, et la reine d'Ecosse « *à son barbier.* » (3).

J'insiste à dessein sur l'intimité bon enfant qui règne dans cette maisonnée, où tout un peuple d'officiers et d'artisans travaille et s'ingénie pour distraire une demi-douzaine d'enfants souffreteux. Je ne crois pas sans intérêt de citer in-extenso l'*état* de ces *gens de mestier* à la tête desquels figure maître Germain et dont les services sont détaillés par le menu dans la suite du compte. Voici la nomenclature complète avec les appointements de chacun :

« *M^e Germain Le Mannier, paintre, qui*
servira d'huissier de salle. 100 livres.
Françoys Baroteau, tailleur de corps de
mondict s^r

(1) Bibl. Nat. Ms. fr. 11.207, fol 122 et 123.
(2) Bibl. Nat. Ms. frl 11.207, fol. 341.
(3) Bibl. Nat. Ms. fr. 11,207, fol. 341 et suiv.

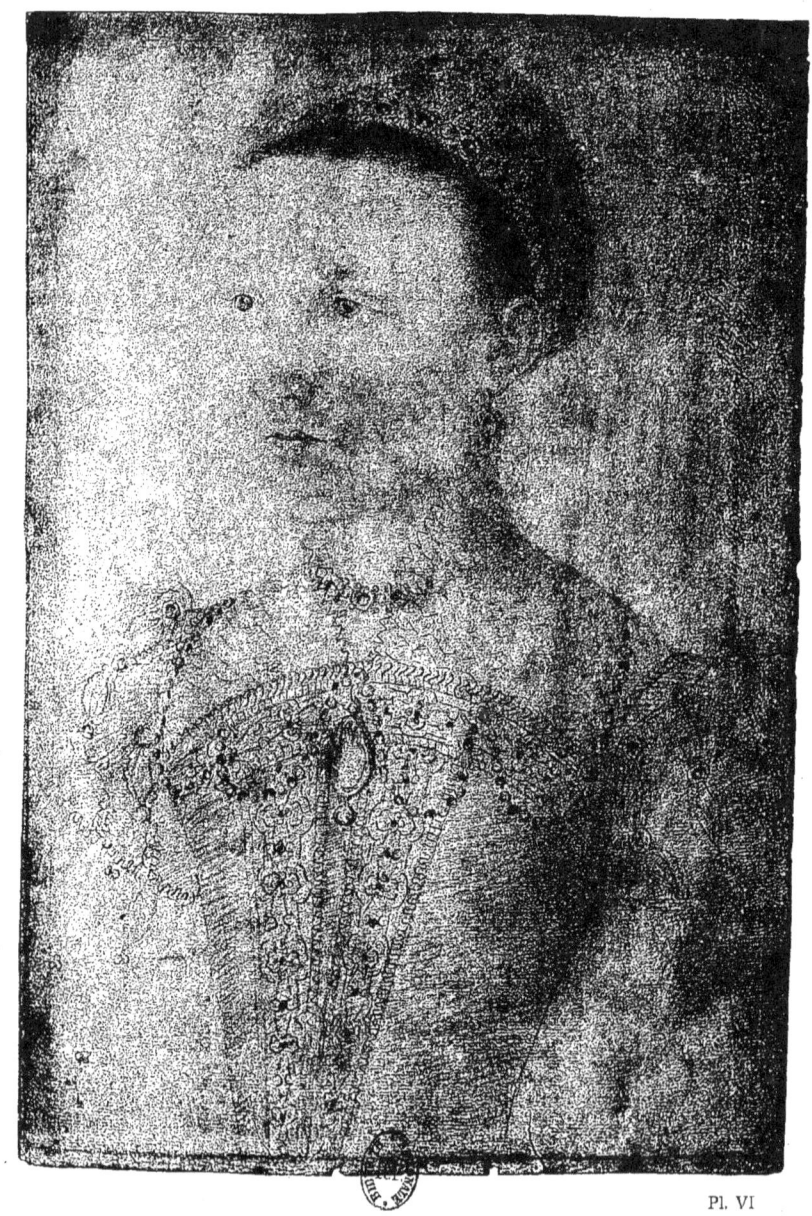

Pl. VI

MARIE STUART en 1552
Crayon par un des Le Mannier

Roollet Lagrue, tailleur de mondict s' d'Orléans..................	
Dominique Zègre, tailleur d'escuyrie....	20 livres.
Jehan de Channais, dict le Bourbonnois, pelletier..................	50 —
Marcel Frerot, menuisier............	40 —
Nicolas Tronne, tapicier...........	100 —
Pierre Lerebat, tapicier...........	50 —
Loys Reveillon, aussi tapicier........	100 —
Phles Réveillon, tapicier, filz de la norrice retenue de mondict s' d'Orléans, pour demye année finissant le dernier jour de décembre prochain..........	50 —
Loys Houzeau, mareschal de forge....	30 —
Desesleuz, cordonnier............	30 —
Guillaume de Beaupine, palfrenyer....	80 —
Hillaire Gallée, sellier............	
Pierre Danjou, brodeur...........	20 —
Hierosme du Boust, chaussetier......	30 —
Claude Cacaigne et Françoys Girard, boullengiers.................	10 —
Pierre Estarge, marchant boucher....	40 —
..... marchant poissonnier..........	40 —
Dominique Chaumont, meneur de lictière de mondict s' le dauphin........	80 —

André Tuyart, meneur de lictière de Madame Elizabelz	80	—
Pierre Cornye, pelletier de mesdames . . .	30	—
Gilles Normant, joueur de rebec	100	—
Anthoine Cootte, joueur d'espinette. . . .	100	—
Jean Doublet, orfebvre.	30	—(1)

Cet état est instructif et permet de surprendre sur le vif l'organisation éminemment utilitaire de ce bataillon de travailleurs, où les ouvriers d'art que sont le peintre et le musicien coudoient non seulement le tapissier et le menuisier, mais aussi le sellier, le chaussetier et même le boucher et le poissonnier. C'est qu'on ignorait alors cette catégorie moderne de professions qualifiées prétentieusement de libérales et qui sont le fruit commun de la spécialisation et de la vanité. Au XVIe siècle, un artiste comme notre Germain Le Mannier ne dédaignait pas de vérifier un travail de peintre en bâtiment ; nous trouvons sa signature au bas d'un procès-verbal constatant que le « *blanchissage faict de chaulx et colle en la chappelle du chasteau de Sainct-Germain en laye...* » a été « *bien et deuement faict en coulleur de pierre*

(1) Bibl. Nat. Ms. fr. 11.207, fol. 10.

et les joicnts tirez de noir, en façon de pierre de taille » (1). Pour ce genre d'ouvrages, de nos jours le portraitiste du chef de l'État déclinerait sans doute sa compétence. Il se refuserait aussi, je suppose, à exécuter plus d'un des travaux dont s'acquittaient les artistes d'alors. Qu'on médite ces quelques articles du compte, déjà souvent cité, de 1551 :

« *A M^e Germain Le Manyer, painctre, pour avoir painct dedans et dehors une petite coche pour mons^r et mesdames, 6 livres 18 sols tournois;*

pour avoir painct trois escussons, l'un de blanc, l'autre de gris et l'autre fauve, où estoient escriptes devises en grec, 46 sols tournois;

à luy, pour quatre douzaines et demye escussons de pappier aux armes de mondict s^r, à 6 sols 6 deniers pièce, pour servir aux torches le jour de la Feste-Dieu, la somme de 20 livres 5 sols tournois. » (2)

L'objectif commun à tous, après la santé des princes, c'est leur amusement. Jeux, bals, mascarades : le peintre doit s'occuper de tout cela. Le Mannier est

(1) *Les comptes des Bâtiments.* Tome II, p. 325 (Dans ce document, comme dans les comptes de Fontainebleau, le scribe a défiguré dans le courant de l'acte le nom de Germain Le Mannier; mais la signature, dont l'exactitude a été respectée, ne permet aucun doute sur l'identification du personnage).

(2) Bibl. Nat. Ms. fr. 11.207 fol. 179 verso.

le collaborateur quotidien du menuisier Frérot et du tapissier Tronne. Au mois d'avril 1551, on vient de s'installer à Blois; la cour du roi y est aussi. La paume, le tir à l'arc, la chasse, voire les combats d'animaux sauvages contre les dogues terribles du dauphin : ce sont les distractions banales de tous les jours (1). Il faut imaginer des fêtes inédites. Le dauphin se déguise avec sa compagnie et donne au roi et à la reine le spectacle d'une redoute masquée pour laquelle s'emploient tous les artisans de sa maison. Michel Bougon, marchand argentier à Blois, a fourni *46 aulnes de tocqué d'argent* pour faire *21 accoustrements de masques chamarrés de crespe volant et 7 accoustrements en façon de tonnelets*. Le peintre, qui a sans doute dessiné les costumes, en dirige la confection et en surveille les moindres détails. Apparemment les masques figurent des personnages mythologiques plus ou moins fantastiques, selon le goût de l'époque, si l'on en juge par ce que le compte nous apprend touchant les *fournitures* de maître Germain dont voici la note :

« *Pour sept fauldres que le dict s^r et sa compaignie portèrent en leurs mains en masques*. . 25 sols tournois.

(1) Bibl. Nat. Ms. fr. 11.207. fol. 200 et suiv.

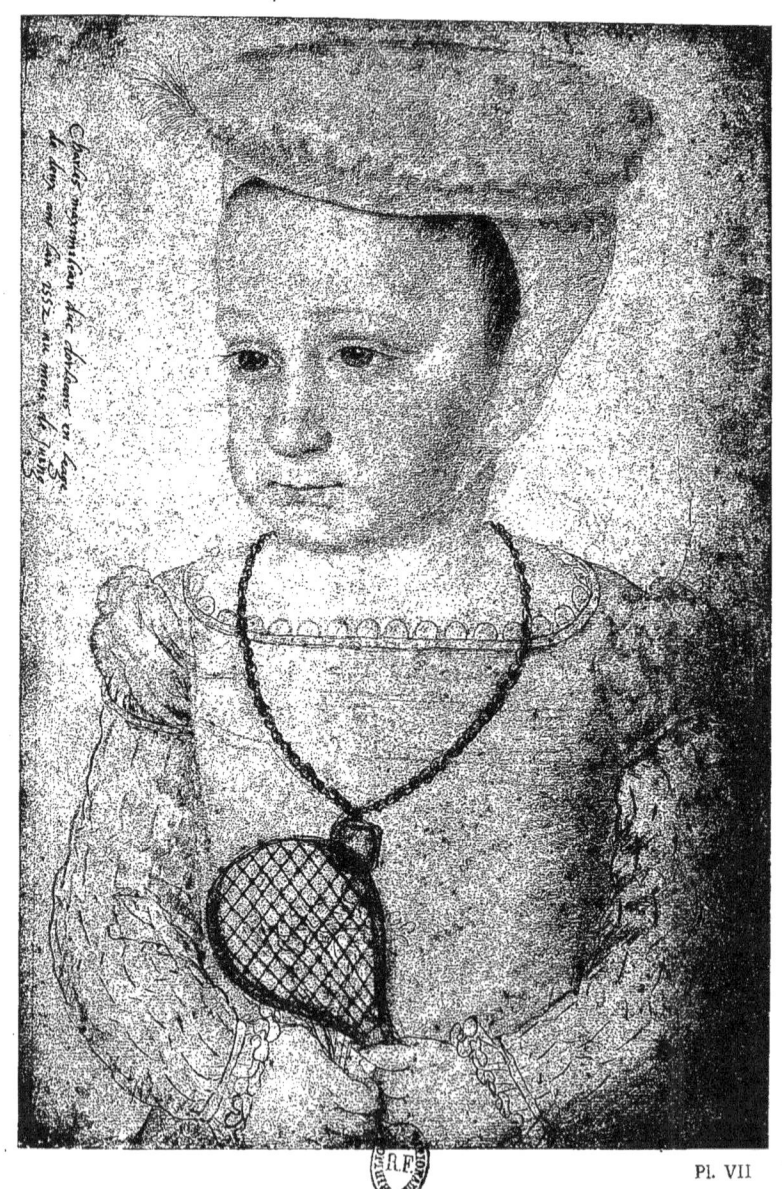

CHARLES IX en 1552

Crayon par un des Le Mannier

Pl. VII

pour 28 brochettes de fer faictes en façon de serpens pour lesdicts fauldres. 25 sols.
pour la dorure des dites brochettes 50 sols.
pour ung accoustremen de teste de masque en façon de teste de lion pour servir au dict sr avec un accoustremen en façon d'herculles 5 livres 10 sols.
pour troys triangles d'acier avec bastons et anneaulx de mesme pour servir de cymballes à mondict sr et sa compaignie accoustrés en égiptiens 110 sols.
pour sonnettes. 20 sols.
pour queues de chevaulx pour faire perucques 17 s. 6 d.
pour sercles pour faire chappeaulx . . 7 sols 6 deniers.
pour pappier collé. 6 sols 8 deniers.
pour ung bonnet pour servir à une femme 4 sols 2 den.
pour esponges à faire mamelles. . . . 7 sols 7 deniers.
pour avoir painct un grand tabourin 25 sols.
pour un petit mesnaige de terre. . . . 7 sols 6 deniers.
et pour une pomme de bois paincte en coulleur verte pour ung panillon de damars servant aux affaires du dict sr. 5 sols » (1)

La citation est longue; mais elle n'est pas inutile pour donner une idée de ce que comportait cette charge d'impresario inhérente à la qualité de peintre

(1) Bibl. Nat. Ms. fr. 11.207, fol. 216.

officiel. Un homme n'aurait pas suffi à la tâche. Aussi Germain a-t-il un aide; et cet aide, c'est Eloy. Le premier ébauche l'ouvrage : le second en parfait les détails. Il dore les « *masques, fauldres et autres accoustrements* » : il peint des « *devises* » sur les costumes; puis aussi il décore un « *hermitaige dressé pour les chevaliers corans* » (1), lequel avait été bâti par le menuisier Marcel Frérot et qui est ainsi décrit : « *une chappelle de bois couverte de toille, garnie d'ung austebel et d'ung perron, assise au jardin du chasteau de Blois, pour servir d'hermitaige aux chevaliers corans.* » (2) Enfin il fait *43 grands escussons de pappier collé aux armoiries du Roy et de la Royne et de messeigneurs et dames* et les garnit de *92 toises de lierre, pour faire chappeaulx de triomphes :* le tout servant à parer *la salle de bal où le dict s^r fist son festin au roy.* (3)

Voilà une ouvrageuse décoration; mais j'imagine qu'Eloy Le Mannier se trouvait là dans son élément. Les diverses besognes dont je le vois chargé font pressentir en lui un bon ornemaniste. Le compte de l'*Escuirie du roy* pour l'année 1560 le fait voir en train

(1) Bibl. Nat. Ms. fr. 11.207, fol. 226.
(2) Bibl. Nat. Ms. fr. 11.207, fol. 208.
(3) Bibl. Nat. Ms. fr. 11.207, fol. 229.

de peindre « *plusieurs pourtraicts en pappier aux devises du dict sʳ pour faire marques pour marquer les grands chevaulx de la grande escuirie du dict sʳ et les jeunes chevaulx venant de ses haras* », puis allant « *de Paris à la court par plusieurs foys et divers jours montrer les dicts pourtraicts s'ils estoient bien faicts.* » (1) Un autre compte encore, celui-ci concernant la maison des enfants du roi pour l'année 1557, lui attribue l'ornementation picturale d'une chapelle dans le château royal des Tournelles à Paris, dont il est donné une minutieuse description. Il a « *paint la chappelle de tous costés tant en hault que en bas de couleur jaulne* » et « *fourny : 1° un crist de pincture et douze apostres environ grands comme le vif…; 2° 76 caldres servant pour le plancher de la dite chappelle ausquels estoient painets tous les mistères de la passion…; 3° 128 thoises de lierre garny d'or clicquant emploiées pour enrichir la dite chappelle, assavoir 13 thoises pour les 13 apostres, 12 thoises pour faire deux tours en la dite chappelle en façon de saincture, 60 thoises à l'entour des 76 caldres du dit plancher, 33 thoises pour les festons, lesquels estoient doubles entre deux apostres…; 4° 52 testes de chérubins faicts de relief grands comme le vif, argentées*

(1) Arch. Nat. KK. 128, fol. 65, verso.

de fin argent, servant pour mectre à l'entour du crist et des douze apostres, à chacun quatre...; 5° 41 grandes roses qui se mectoient à chacun feston, dorées et argentées de fin argent...; 6° 92 testes de chérubins faicts de relief argentés de fin argent, servant pour enrichir entre deux caldres du dit plancher...; 7° 36 tables d'attente argentées auxquelles estoient escrites plusieurs devises extraictes du nouveau testament et servoient à enrichir la dite chappelle » (1). Voilà un devis bien explicite et qui dispense de commentaires.

Aucun document ne nous autorise à inférer positivement que les Le Mannier aient été appelés par leur fonction à s'acquitter comme François Clouet (2) du devoir macabre qui consistait, quand la mort frappait dans la maison, à composer l'*effigie* du trépassé, espèce de mannequin trompe-l'œil, en vue de la cérémonie funèbre. Toutefois je suppose que ce soin incomba à maître Germain, en vertu de son office, au décès du second fils de Henri II, le petit Louis d'Orléans, qui succomba vers l'âge de deux ans, le 24 octobre 1550. Quel autre aurait composé cette « *effigie* », pour laquelle Marcel Frérot, le menuisier,

(1) Arch. Nat. KK. 106, fol. 12.
(2) Voir *de Laborde, La Renaissance des arts*, Tome I, page 82 et suiv.

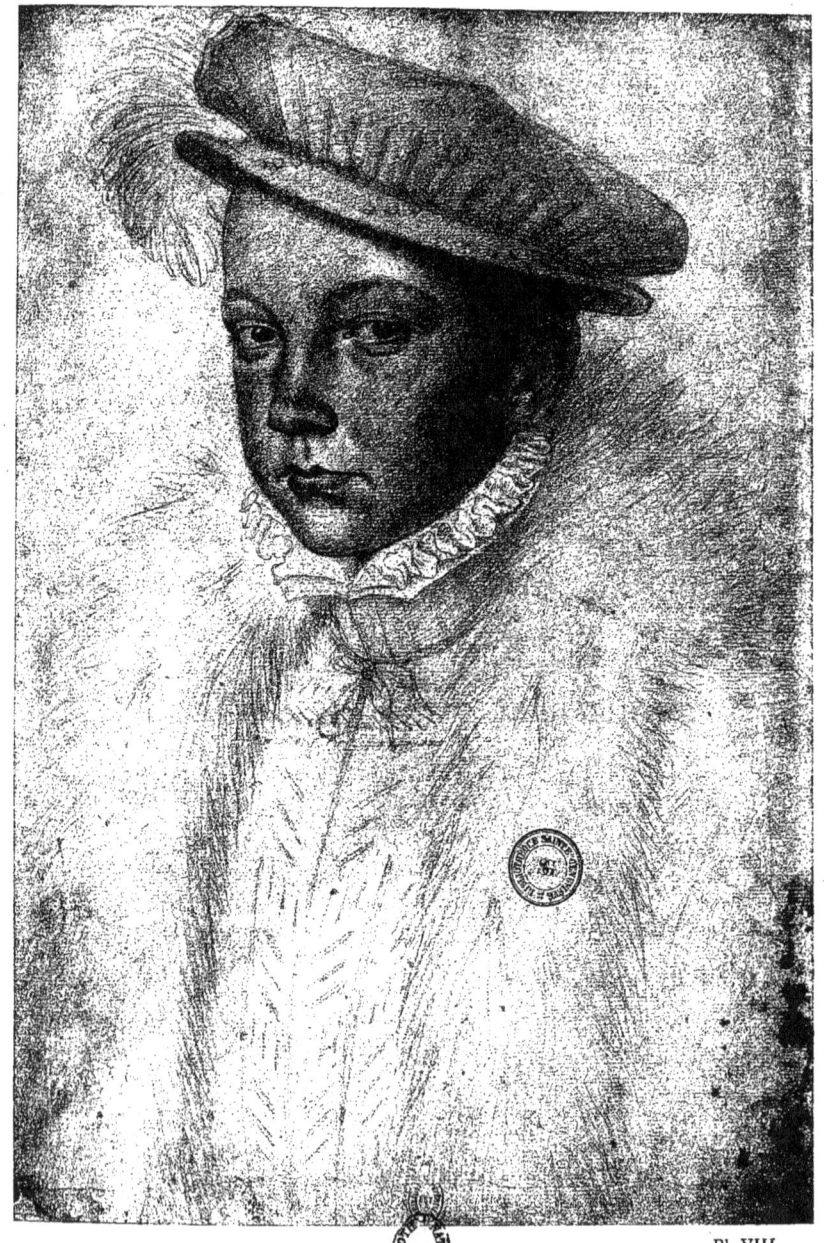

Pl. VIII

FRANÇOIS II en 1559
Crayon de François Clouet

a fait une *caisse de bois*, qui lui fut payée 7 sous 6 deniers tournois, aux termes du compte si instructif et si souvent cité déjà de 1551? (1).

C'était le propre de la petite cour, comme de la grande, de se suffire à elle-même. Aussi bien, une réelle solidarité familiale régnait dans ces associations de maîtres et de serviteurs unis, depuis le plus élevé jusqu'au plus humble, par les liens d'une mutuelle assistance. Quand le chef meurt, tout le monde est en deuil; et à son successeur incombe le soin de pourvoir chacun de la sombre livrée, signe matériel de la communauté morale. Les parties de cette dépense à l'occasion du trépas de Henri II remplissent plus de la moitié du *4ᵉ et dernier volume de l'argenterie du roy pour l'année finie le 31 décembre 1559* (2). Les officiers de *messeigneurs* participèrent en même temps que ceux du *feu roy* à cette funèbre distribution. Les noms de Germain et d'Eloy Le Mannier (3) se lisent pour la circonstance dans le même *estat* que ceux de François Clouet et de Guillaume Boutelou. C'est que la petite cour, elle aussi est morte.

(1) Bibl. Nat. Ms. fr. 11.207, fol. 95.
(2) Arch. Nat. KK. 125.
(3) Ils reçoivent chacun une « grande robbe », un « chappeau » et une « saye de drap ».

IV

François II, à son avènement, reprend pour lui les peintres de son père. On considère comme l'une des œuvres les plus authentiques de François Clouet le crayon (planche VIII), qui représente le petit roi en cette dernière année de sa vie, qui fut la seule de son règne (1). Cette image, distinguée mais un peu froide dans sa préciosité, est intéressante à comparer aux crayons, d'un caractère très différent, qui montrent le même personnage aux époques antérieures de sa vie. Dans ces portraits, jusqu'ici anonymes, le rôle officiel des Le Mannier à la cour de *messeigneurs* et de *mesdames*, que nous venons d'étudier, permet à priori de supposer leur œuvre. Des faits précis confirment cette hypothèse.

Il y a au musée de Chantilly trois François II assez rapprochés d'âge. L'aspect seul ferait assigner approximativement à chacun le sien. Mais la tâche est facilitée par ce fait que l'un d'eux, celui où l'enfant est le plus grand, porte la date exacte du moment où il a été

(1) Bibl. Nat. Cartons alphabétiques.

fait : « *François dauphin de France en l'eage de huict ans et cinq mois, au mois de juillet 1552.* » C'est le portrait que Catherine de Médicis réclamait avec tant d'insistance dans ses lettres du mois de juin de la même année. En le comparant aux deux autres, on donne à ceux-ci respectivement 4 et 6 ans. Quelle concordance avec les commandes que nous avons lues dans les missives du roi et de la reine. Je reconnais la première de ces commandes dans un bambin joufflu (1) qui porte encore le bonnet des tout petits sous le chapeau à « *plumar* » (planche I). Ce bambin venait d'inaugurer ses habits masculins quand, en janvier 1546 (1547), *son peintre* arriva à Romorantin. Comme « *il ne voulait plus aller en femme et réclamait des chausses à cul,* » son père, « *ne faisant point doubte qu'il ne sût très bien ce qui lui estoit nécessaire* », l'avait fait habiller en garçon avant ses 4 ans révolus (2). » Le dessin a enregistré ce fait mémorable. Nous sommes en présence d'une de ces *pourtraictures* que la reine trouva « *si belles et si bien faictes* » et qui lui suggérèrent la pensée de faire donner par le roi un « *estat de valet de chambre de son fils* » à ce maître Germain qui « *mettait bonne peine à*

(1) Musée Condé. Portraits du xvi⁰ siècle, n° 250.
(2) Lettre de Henri II du 21 décembre 1546. Bibl. Nat. Ms. fr. 3008, fol. 198.

la contenter. ». Son contentement s'explique à voir le charme de cette image enfantine, dont la facture à la fois savante et libre, quelque chose comme un avant-goût de la suavité ingresque, dénote un talent magistral.

Le deuxième dauphin François, celui de 6 ans (1), est un crayon moins parfait (planche II). C'est le style du même artiste, mais avec moins de liberté, moins de souplesse. A la sécheresse du trait, au défaut d'imprévu dans l'exécution, on pressent une copie, une réplique de l'auteur peut-être, mais certainement autre chose que son premier jet en face de la nature. A l'appui de cette opinion, nous avons d'ailleurs le portrait en double épreuve de madame Élisabeth, la future reine d'Espagne, exécuté, à considérer son âge, en même temps que celui dont je parle. L'examen en est instructif et probant. L'un de ces deux crayons (planche III), nerveux et vivant, présente tous les caractères de l'inspiration primesautière (2); l'autre (planche IV) n'a que la froideur appliquée d'un devoir correct (3). Et c'est justement celui-ci dont l'exécution ressemble à celle de ce deuxième dauphin François tandis que le premier, l'original, se rapporte de tous points à la manière

(1) Musée Condé. Portraits du XVIe siècle, n° 275.
(2) Musée Condé. Portraits du XVIe siècle, n° 318.
(3) Musée Condé. Portraits du XVIe siècle, n° 319.

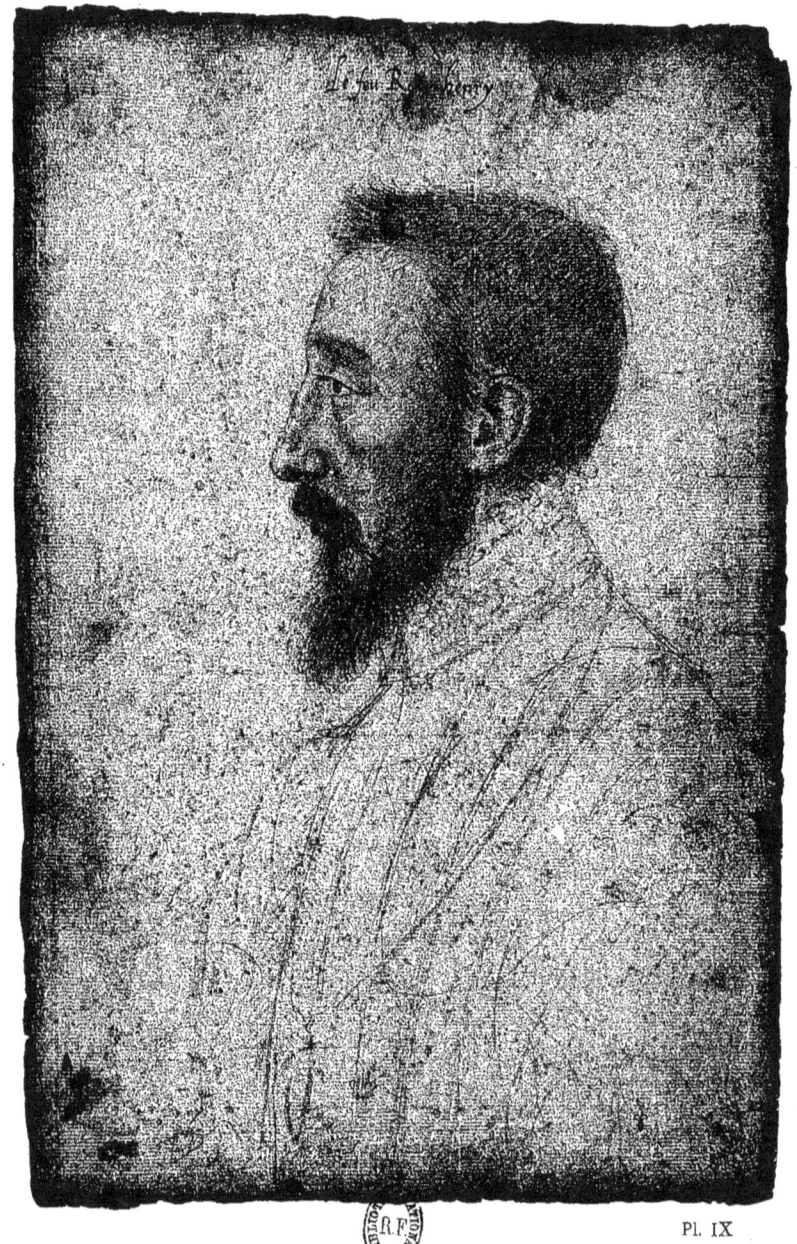

HENRI II
Crayon attribué à Germain Le Mannier

du dessin précédemment examiné et admis pour une œuvre de maître Germain. Nous connaissons donc deux portraits de la main de cet artiste, et nous en apercevons un troisième au travers d'une réplique très suggestive (1).

Reste le crayon de 1552 (planche V) (2) : document précieux par ses annotations et qu'accompagnent d'ailleurs les images contemporaines et également authentiquées du petit Charles d'Orléans (planche VII) (3) et de la gracieuse princesse Marie d'Écosse (planche VI) (4). Tous les trois ont été exécutés à quelques jours de distance; une même écriture a marqué sur chacun l'âge du modèle et la date. On s'est plu aussi à reconnaître sur le papier des traces de plis, indices de leur expédition par la poste, selon les instructions de la reine. Je vois encore davantage dans ces feuillets où trois visages chéris se sont reflétés pour la joie du cœur maternel et qu'une douce et

(1) François II porte un des costumes décrits dans l'*inventaire des habillements et autres choses qui ont esté trouvez en la garde-robe de monseigneur le daulphin le 26ᵉ jour de septembre 1549, de la quelle garde-robe la nourrisse de mondict seigneur avait la clef depuis le trespas de feue Jehanne du Fou* (Bibl. Nat. Ms. fr. 3133, fol. 72 et suiv.)
(2) Musée Condé. Portraits du XVIᵉ siècle, n° 315.
(3) Musée Condé. Portraits du XVIᵉ siècle, n° 316.
(4) Musée Condé. Portraits du XVIᵉ siècle, n° 320.

insatiable curiosité a estompés et fanés plus que de coutume. J'y lis la hâte du peintre, que sa maîtresse presse et bouscule au point de le paralyser et de le faire bégayer. Cet art de précision avait ses exigences et ne s'accommodait pas d'un travail au pied levé. Si le dessinateur reste encore maître de lui devant un modèle un peu docile comme le frère aîné, il perd son assurance en face de la mobilité incorrigible d'un poupon de deux ans, d'ailleurs maladif et quinteux.

Toutefois, il est malaisé d'admettre que l'auteur raffiné et savant des crayons de tout-à-l'heure ait pu se contenter d'un à-peu-près, faute d'avoir le loisir de châtier son ouvrage. C'est ici qu'il convient de se rappeler que Germain a eu à ses côtés Eloy : celui-ci, son aide pour les travaux courants de son office, a bien pu lui donner aussi un coup de main, un jour de presse, pour la confection de ses *pourtraictures*. Si même, comme ce n'est pas impossible, Germain a quitté un instant son poste (après son mariage, par exemple), la charge lui incombait tout entière. Ce serait alors sa moins grande expérience qu'il faudrait accuser de la gaucherie de ces trois croquis. Le champ des hypothèses est d'ailleurs très vaste en ce qui concerne Eloy Le Mannier. Faut-il lui attribuer une série de portraits où figurent plusieurs des enfants de Henri II, et qui, après

avoir fait partie, au xvi°, d'un même recueil, se trouve aujourd'hui éparse dans les collections de la Bibliothèque nationale? (1) L'allure un peu cavalière de ces dessins a fait conjecturer qu'ils étaient ceux d'un homme plutôt habitué aux caprices de la décoration qu'astreint à la minutieuse conscience du portraitiste. Cela s'accorderait assez bien avec ce que nous connaissons du second des Le Mannier. Mais l'identification des enfants représentés par ces crayons est généralement douteuse; conséquemment, ils n'ont pas la valeur documentaire des portraits jusqu'ici étudiés et ne peuvent servir à fonder solidement une opinion.

En somme, la figure d'Eloy reste dans la pénombre. Par contre, sur celle de Germain quelle lumière abondante! Le François II de 1547 est un type capable de servir d'étalon dans l'étude de son œuvre. Dans les collections du musée Condé, un assez grand nombre de crayons, jusqu'ici comme lui anonymes, ont avec celui-ci une parenté manifeste. Ils se distinguent absolument de la facture que l'on considère comme celle de François Clouet. Avec une grande fermeté, ils ont plus de laisser-aller. Le trait est net et n'est

(1) Bibl. Nat. (Cabinet du Roi) N a 22 et N a 21 a.

jamais amolli par l'estompe. L'étude minutieuse des physionomies, fouillées jusqu'au fond, absorbe l'effort d'exécution patiente; le costume volontairement subordonné, n'est qu'esquissé dans ses grandes lignes. Esquisse large, bien que précise et scrupuleuse, où l'ingrate description des broderies, des panaches et des bijoux est traitée sobrement, de façon à ne jamais distraire le regard. Cela se rapproche plutôt de la bonhomie appliquée du vieux Janet que de la perfection un peu guindée de son illustre fils. Nous sommes en face d'un artiste qui représente à mes yeux la transition entre les deux Clouet. Son style me confirme dans l'opinion que j'ai tirée des documents : le point culminant de sa carrière doit être précisément l'époque où Henri II fit de lui le peintre de ses enfants. Une des œuvres qui portent le caractère de sa personnalité, c'est un portrait d'Henri II lui-même, Henri II avant son avènement, si l'on s'en rapporte à la jeunesse de ses traits (1). Ce crayon (planche IX) éveille le souvenir de l'importante lettre où il est question, à la date de 1546, des services que le peintre « *avait faicts et faisait* », à la personne même de Henri dauphin. Germain Le Mannier, d'après cette lettre, était son

(1) Musée Condé. Portraits du xvi⁰ siècle, n° 248.

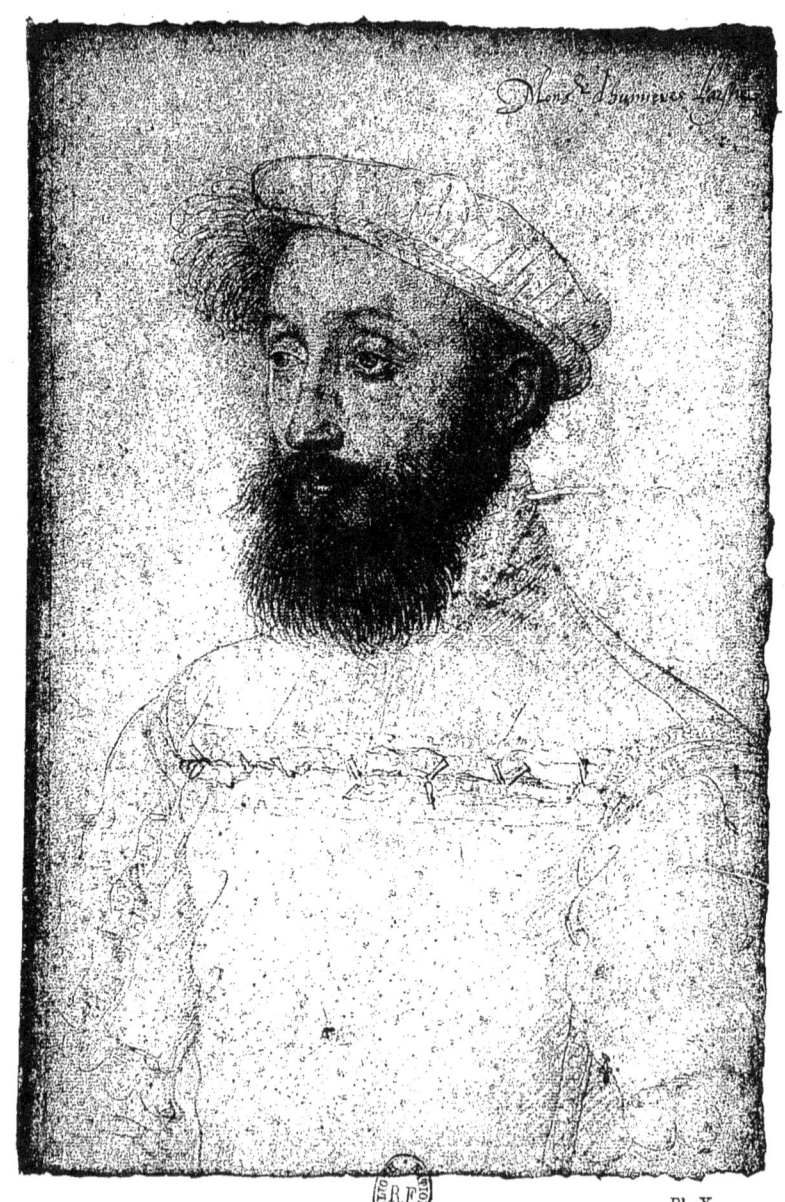

JEAN DE HUMIÈRES
Crayon attribué à Germain Le Mannier

peintre avant qu'il héritât des peintres du roi son père. Or, les portraits sous l'anonymat desquels on peut désormais reconnaître sa main sont tous des figures de cette époque-là. La plupart sont contemporains des jeunes années de Henri II ; quelques-uns, de son règne. Aucun n'est postérieur à sa mort. Les grouper, ce serait faire revivre l'entourage intime du prince. Je ne m'aventurerai pas toutefois ici dans de hasardeuses identifications. Laissant d'autres poursuivre plus loin cette recherche, il me suffira d'avoir tiré de l'oubli le nom de Le Mannier, éclairé d'un peu de jour l'œuvre de *maître Germain* et assigné sa place à ce méconnu dans la glorieuse lignée des peintres des Valois.

(1). Un des plus parfaits parmi les dessins que je crois pouvoir attribuer à Germain Le Mannier, c'est le portrait de Jean de Humières, fils aîné du gouverneur des enfants de Henri II (Musée Condé, n° 308). Ce petit chef-d'œuvre est reproduit ci-contre (*planche X*).

APPENDICE

Il existe au musée d'Anvers un petit panneau désigné comme étant le portrait de François II enfant par François Clouet. Cette désignation, acceptée jadis par M. de Laborde (1), est doublement fausse. Il n'est pas inutile de le démontrer ici comme suite à l'étude des portraits du fils aîné de Henri II qui nous ont révélé la personnalité de *son peintre*.

Ce portrait est celui d'un enfant de quatre ans, et, si l'inscription « *François dauphin* », qui accompagne cette image, désignait effectivement François II, on pourrait le reporter vers cette année 1547, où nous avons vu le jeune prince portraituré par maître Germain.

Mais cette figure n'est pas celle du futur petit roi de France : c'est un autre *dauphin François*, le fils aîné de François Ier, né en 1518 et mort prématurément en 1536. La petite peinture en question date par conséquent environ de 1522 ou 1523. Le costume est celui de cette époque et suffirait à lui seul à enseigner que le personnage a été peint au commencement et non à la fin du règne de François Ier. Si, comme c'est présumable, cette peinture est l'œuvre d'un peintre officiel, c'est à Jean Clouet et non pas à son fils François qu'il faut en donner la paternité.

Il y a plus. Le musée de Chantilly possède un crayon (2) qui est,

(1) *La Renaissance des arts*, Tome I, page 90
(2) Musée Condé, Portraits du xvie siècle, n° 33.

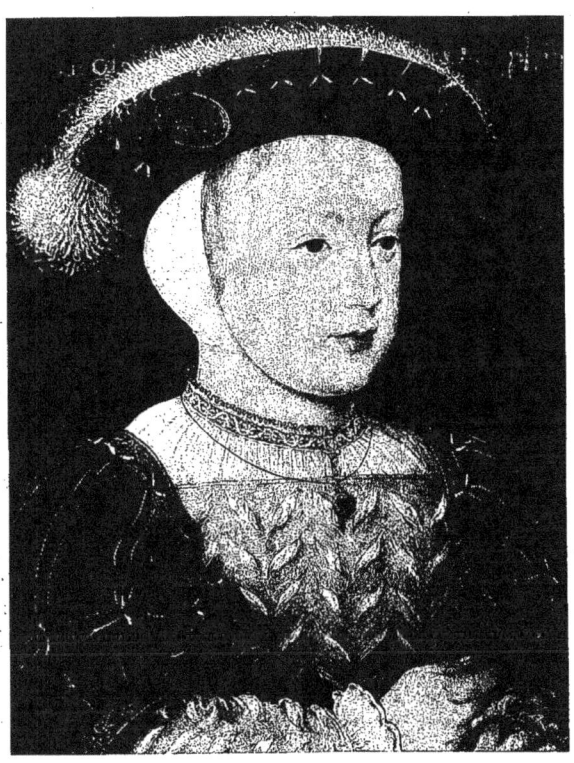

FRANÇOIS DAUPHIN, FILS DE FRANÇOIS Ier
(*Peinture du musée d'Anvers*)

à n'en pas douter, l'esquisse de ce petit portrait; et ce crayon présente les caractères de la manière qu'on s'accorde à reconnaître

pour celle du vieux Janet. Il n'est d'ailleurs pas là tout seul de son espèce : le jeune François est accompagné de ses frères et sœurs, tous de la même main. C'est « monsr d'Orléans fils du roy François », le futur Henry II (1); c'est « Monseigneur d'Angoulesme » (2); ce sont encore Madame Madeleine « la reine d'Écosse » (3), et Madame Marguerite « Duchesse de Savoie » (4). Toute cette petite famille a été surprise dans le négligé de l'intérieur, avec le chapeau ou le bonnet de tous les jours, sans qu'on ait pris la peine de faire toilette pour un simple croquis. L'œuvre n'en a que plus d'intimité et plus de charme. C'est la vie même fixée sur le papier par un artiste génial.

Le portrait d'Anvers n'est que l'interprétation officielle du premier de ces dessins. A l'atelier, loin de son modèle, le peintre l'a affublé d'un habit de cérémonie qu'il a détaillé avec la patience d'un miniaturiste ; les carnations du visage ont été modelées en conscience ; mais, en dépit du savoir-faire de l'artiste, l'œil de l'enfant a perdu de son éclat et son expression s'est engourdie.

Pareille comparaison est faisable aussi pour le second de ces portraits, celui du futur Henri II. La peinture est à Chantilly, et il suffit de passer d'un salon dans un autre pour comparer l'original, lestement enlevé en quelques traits de sanguine et de crayon noir, à la froide réalisation picturale, agrémentée du même costume d'apparat, voire d'un caricatural toutou que le bébé tient entre ses mains.

L'étude de ces portraits est très instructive en ce qui touche les procédés alors en usage. Dessin précis d'après nature d'abord, puis transcription en peinture de ce dessin : voilà la besogne en partie doublé de l'artiste. Mais autour de l'homme de talent la clientèle

(1) Musée Condé, Portraits du XVIe siècle, n° 15.
(2) — — — n° 10.
(3) — — — n° 35.
(4) — — — n° 58.

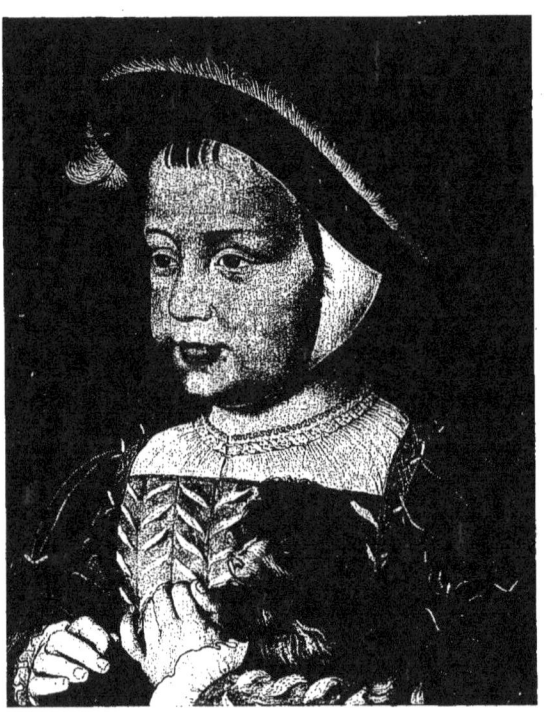

HENRI II ÉTANT DUC D'ORLÉANS
(*Peinture du musée Condé*)

se presse, avide de ces précieuses effigies. Pour lors, ce sont de médiocres répliques, de fades copies. Les délicieux crayons de

Chantilly se retrouvent platement répétés dans les collections de la Bibliothèque nationale et du Louvre, et je possède de la peinture du musée Condé une répétition encore inférieure à ce mièvre petit panneau. Toutefois, cette multiplicité de documents a son prix. Une parfaite certitude iconographique en résulte : chose rare dans la décevante énigme qu'est la peinture du xvie siècle.

IMPRIMERIE

ANDRÉ MARTY

25, Rue Louis-le-Grand

PARIS

www.ingramcontent.com/pod-product-compliance
Lightning Source LLC
Chambersburg PA
CBHW071407220526
45469CB00004B/1192